挑戰最強大腦

MENSA
門薩智力升級系列

英國門薩官方唯一正式授權
台灣門薩　審訂

TRAIN YOUR BRAIN
Puzzle Book

入門篇
LEVEL 1
第一級

MENSA門薩智力升級系列
挑戰最強大腦　入門篇第一級

TRAIN YOUR BRAIN PUZZLE BOOK: FOR BEGINNER PUZZLERS, LEVEL 1

編者　　　Mensa門薩學會　羅伯·艾倫（Robert Allen）等
審訂　　　台灣門薩
　　　　　孫為峰、陳雨彤、陳謙
　　　　　詹聖彥、鄭育承、蔡亦崴
譯者　　　汪若蕙
責任編輯　吳琪仁、顏妤安
內文構成　賴姵伶
封面設計　賴姵伶
行銷企畫　劉妍伶

發行人　　王榮文
出版發行　遠流出版事業股份有限公司
地址　　　臺北市中山北路一段11號13樓
客服電話　02-2571-0297
傳真　　　02-2571-0197
郵撥　　　0189456-1
著作權顧問　蕭雄淋律師

2021年3月31日　初版一刷
2021年7月31日　初版二刷
定價　平裝新台幣280元（如有缺頁或破損，請寄回更換）
有著作權·侵害必究 Printed in Taiwan
ISBN　978-957-32-8989-0
遠流博識網　http://www.ylib.com
E-mail: ylib@ylib.com

國家圖書館出版品預行編目(CIP)資料

挑戰最強大腦. 入門篇第一級/羅伯特.艾倫(Robert Allen)等編；汪若蕙譯. -- 初版. -- 臺北市：遠流出版事業股份有限公司, 2021.03
面；　公分. -- (Mensa門薩智力升級系列)
譯自：Train your brain puzzle book : for beginner puzzlers, level 1
ISBN 978-957-32-8989-0(平裝)

1.益智遊戲
997　　　110001928

挑 戰 最 強 大 腦

MENSA
門薩智力升級系列

LEVEL 1
入門篇第一級

英國門薩官方唯一正式授權
台灣門薩　審訂
TRAIN YOUR BRAIN
PUZZLE BOOK

前言

本書會讓你的頭腦馬上變得更靈活！

這本入門篇的**第一級**裡，有各種測試你文字與數字推理能力的題目，善用邏輯去思考，找出答案吧！題目會越來越難，記得要有耐心。

現在準備動一動你的腦袋，翻到下一頁，開始訓練吧！

本書是「門薩智力升級系列」入門篇的**第一級**，**第二級**是稍有難度，**第三級**則是再更具難度的喔！

關於門薩

門薩學會是一個國際性的高智商組織，會員均以必須具備高智商做為入會條件。我們在全球40多個國家，總計已經有超過10萬人以上的會員。門薩學會的成立宗旨如下：

＊為了追求人類的福祉，發掘並培育人類的智力。
＊鼓勵進行關於智力本質、特質與運用的研究。
＊為門薩會員在智力與社交面向提供具啟發性的環境。

只要是智商分數在當地人口前2％的人，都可以成為門薩學會的會員。你是我們一直在尋找的那2％的人嗎？成為門薩學會的會員可以享有以下的福利：

＊全國性與全球性的網路和社交活動。
＊特殊興趣社群──提供會員許多機會追求個人的嗜好與興趣，從藝術到動物學都有機會在這邊討論。
＊每月會員雜誌與當地的電子報。
＊參與當地的各種聚會活動，主題廣泛，囊括遊戲到美食。
＊參與全國性與全球性的定期聚會與會議。
＊參與提升智力的演講與研討會。

歡迎從以下管道追蹤門薩在台灣的最新消息：
官網　https://www.mensa.tw/
FB粉絲專頁 https://www.facebook.com/MensaTaiwan

第1題

由左下的數字1移動到右上的數字1，只能往上和往右移動，不能對角線移動，將經過的9個數字加起來，最多可以到多少分？

第2題

圓圈裡的問號應該是哪個英文字母呢?

A **B** **C** **D**

第**3**題

哪個圖案才是大圖缺少的部分呢？

第4題

從1開始，將奇數點連在一起，會出現
什麼樣的圖案呢？

6

17 ● 1

3

5

15

11

8

13

2

7

9

第5題

你知道34後面該接哪個數字嗎？

第6題

移動一根火柴，讓這個算式變成正確的吧！（提示： IV＝4，VI＝6，II＝2）

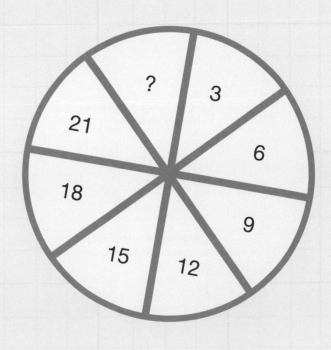

第7題

圖中數字由 3 開始依某種規律排列，
問號應該是哪個數字呢？

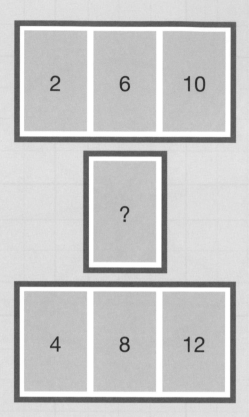

| 2 | 6 | 10 |

?

| 4 | 8 | 12 |

第8題

在中間的方塊中填入一個大於1的數字，其他方塊內的數字都可以被這個數字整除。

第9題

下面的哪一個方塊不能用最上面這個平面
圖折出來？

第10題

根據方格中各個數字的關係，找出
問號應該是哪個數字。

第11題

圓圈中每個區塊都是依照某個規則排列，問號
應該是哪個數字呢？

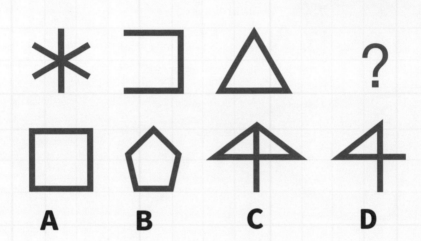

第12題

問號應該是哪個圖形呢？

第13題

這個圓圈內的數字都有某種關連，
問號應該是哪個數字呢？

第14題

這裡有個特別的保險箱，每個按鍵都需要按一次，按鍵上的英文字母和數字是用來提示下一個按鍵位置。英文字母代表下一個按鍵位置的方向，U是往上、D是往下、L是往左、R是往右。數字代表往此方向移動幾格就是下一個按鍵，例如「1U」這個鍵代表下一個按鍵是往上一格，「1L」代表下一個按鍵是往左一格。在所有的按鍵中「F」代表終點，請問要從哪一個按鍵開始，才能走到「F」？提示：此按鍵在最上面第一列。

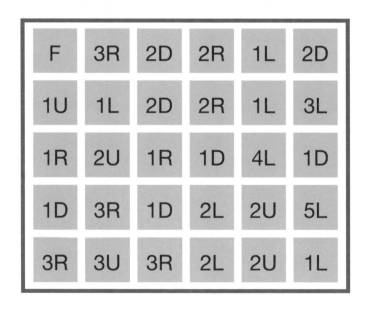

F	3R	2D	2R	1L	2D
1U	1L	2D	2R	1L	3L
1R	2U	1R	1D	4L	1D
1D	3R	1D	2L	2U	5L
3R	3U	3R	2L	2U	1L

第15題

圖中所有區塊都按一定規則以數字標示,最裡面的問
號應該是什麼數字呢?

O	Q	L	H	R
I	J	F	E	Q
F	G	F	C	?

第16題

請依照此圖中字母排列的方式，找出問號是哪個字母。（提示：想想每個字母在26個英文字母中的順序。）

第17題

圓圈中每個切片的數字，加起來的總和都相同，問號應該是哪個數字呢？

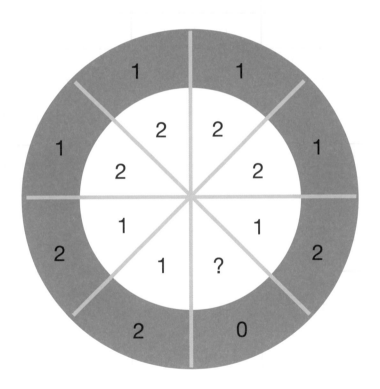

第18題

從圖中數字與英文字母之間的關係，找出問號代表的是哪個數字。（提示：想想每個字母在26個英文字母中的順序。）

?	H		C	5
E				Z
M				S
10	A		K	7

第19題

圖中數字由9開始依某種規律排列,問號
應該是哪個數字呢?

第**20**題

將上面的圖形複製重組後，可以組成
哪個數字呢？

第21題

下面幾個三角形的每個邊角都有一個數字，經過某種計算方式後會得出中間的數字，問號應該是哪個數字呢？

第22題

觀察下圖中數字排列的規則，找出問號
應該是哪個數字。

第23題

如果仔細觀察上面的圖形，你會發現每個數字
代表的意義。問號應該是哪個數字呢？

第24題

球上的數字有某個共通點，只有
一顆球除外，請問是哪顆球呢？

第25題

時鐘上指針的位置都依循了某種規則，
請問第4個時間的分針與時針應分別指
向哪兩個數字？

第26題

下面幾個三角形中的數字都有某種關聯性，
問號應該是哪個數字呢？

第**27**題

從這個圖形最上面的數字開始，依順時鐘方向計算，但數字之間的數學運算（＋、－、×、÷）符號被刪除了，請找出被刪掉的運算符號，讓計算的結果等於中間的數字。

3
C

5
E

7
G

9
?

第**28**題

從上面這幾組方塊裡的英文字母與數字的
關係，找出問號應該是哪個英文字母。

第29題

下圖中每個實心圓形代表「1」，若從左下角的「3」移動到右上的「3」，把中間經過的5個數字與實心圓形加起來，最大的數字會是多少？

第30題

從這個圓形每個區塊中的數字關係，
找出問號應該是哪個數字。

第31題

圖中每個的數字與前後的英文字母都有關聯，問號應該是哪個數字呢？（提示：把圖中的英文字母想成是繞著一個圓圈排列。）

A	B	C	D
1	1	1	3
1	2	1	4
2	2	3	7
3	1	2	?

A **B** **C** **D**

第32題

D行的數字跟同一排A、B、C上的數字
有關聯,問號應該是哪個數字呢?

第**33**題

前三支手錶上顯示的時間有某種規則，
第四支手錶應該是幾點幾分幾秒？

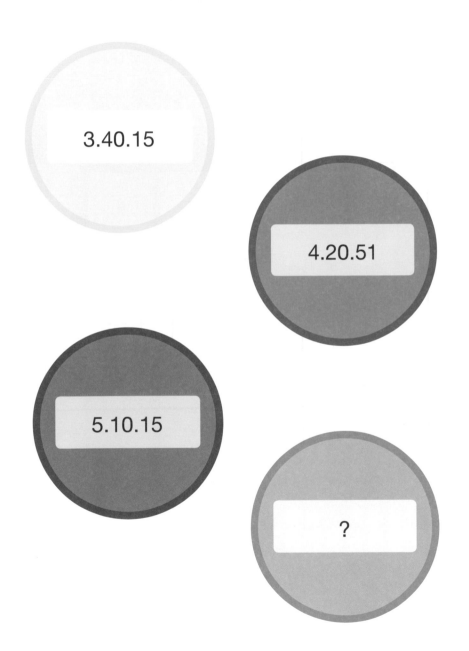

3.40.15

4.20.51

5.10.15

?

第34題

問號應該是哪個數字呢？

3	6
24	12

2	4
16	8

1	2
8	4

5	10
40	?

第**35**題

從犀牛身上的位置A，經過犀牛的身體到位置B，把這中間經過的數字加起來，最小的數字會是多少？

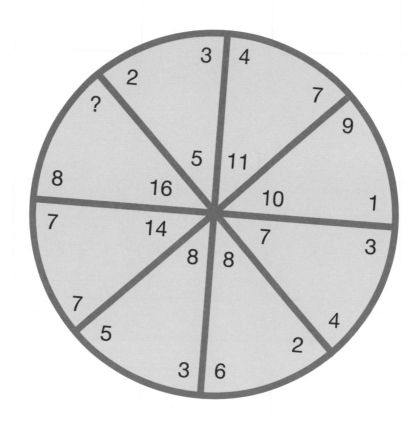

第36題

從圓圈中每個區塊內數字之間的關係，
找出問號應該是哪個數字。

第37題

下面哪個圖形和其他圖形不是同類？

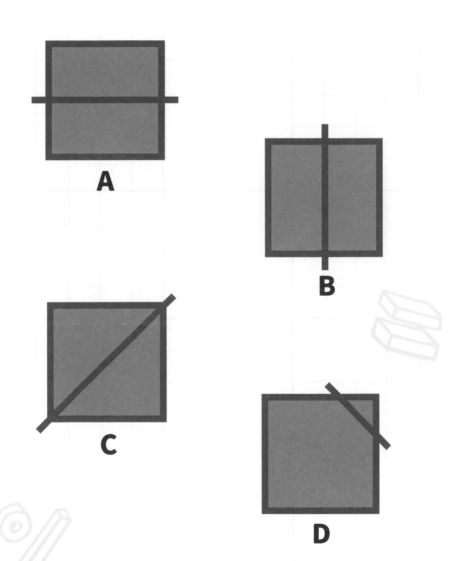

A

B

C

D

第38題

下圖的每一個符號分別代表某個數字，每行或列的符號相加，等於旁邊的數字。問號應該是哪個數字呢？

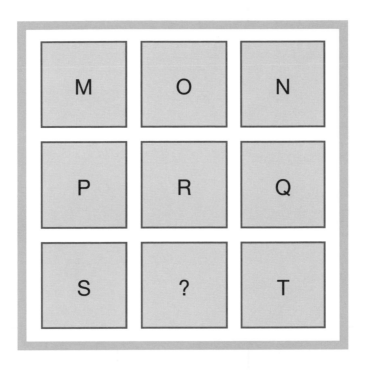

第39題

上圖每個橫排中的字母都是按照相同的
規則產生，問號應該是K、U、V三個字
母中的哪一個呢？

第40題

上面哪個圖形和其他圖形不是同類？

第41題

在維納斯星球上，共有
1V、2V、5V、10V、20V、50V等6種幣值
的錢幣。一個維納斯人在銀行存有總金額為
85V的錢幣，其中有3種錢幣的數量相同，請
問他有哪幾種錢幣？數量各是多少？

第42題
圓形中的哪個數字和其他數字不是同類？

14

6

3

9

12

27

30

第43題

問號應該是I、K、N三個字母中
的哪一個呢？

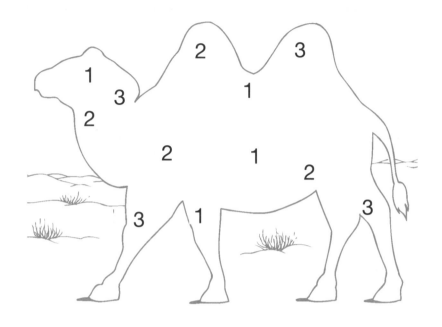

第44題

如果要用線條將這隻駱駝分割成幾個區
塊,且每個區塊都必須有1、2、3這三個
數字,最少需要多少條線呢?

第45題

問號要換成哪個符號，才能讓最下面的天平維持平衡呢？

第46題

下面哪一個臉譜跟其他臉譜不是同類？

第47題

將1～5的數字填入下面的方格中,每一行、每一列與對角線上都不可有數字重複,問號應該是哪個數字呢?

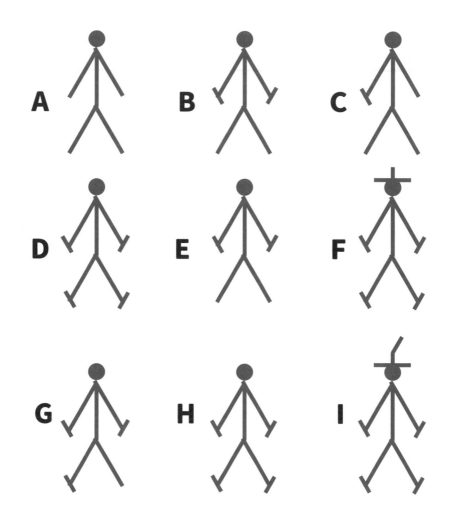

第48題

按照A～F六個火柴人的排列規則，G、H、I
這三個火柴人中，哪一個才是接在F之後？

第49題

這三個圓形中的數字是依照著某個規則產生，
問號應該是哪個數字呢？

第50題

依照箭頭的方向移動，找出最長的路徑，請問這個路徑會經過幾個方格？

第51題

這些時鐘的指針都是按照某個規則移動，第4個
時鐘的長針和短針應該分別指向哪個數字？

第52題

　　上圖中的數字與英文字母都是按照某種規則產生，問號應該是哪個數字？（提示：想想每個字母在26個英文字母中的順序。）

第53題

這面旗子上的符號代表什麼數字呢？

第54題

問號要換成哪個符號，才能使第三個天
平維持平衡呢？

第55題

這個數列中的數字是依照某個規則產生，問號應該是哪個數字呢？

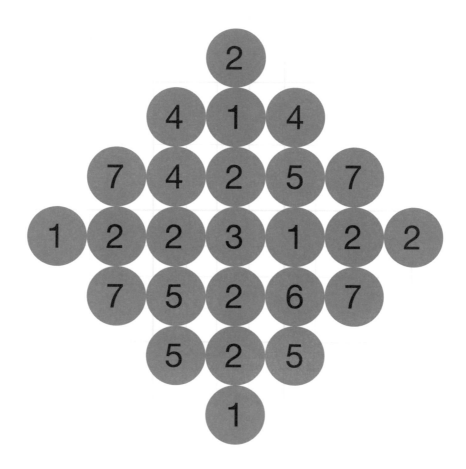

第56題

從最中間那個圓圈的數字「3」開始移動，只能經過
有相連的圓圈。將經過的3個數字與起點的「3」加起
來，請問有多少條路徑加起來等於8？

第57題

下面方格中有一個區塊消失了，從方格中其他符號排列的規則，找出這個區塊上的符號是哪一些。

下面的方塊中，有哪兩個面上的羅馬
數字是相同的？

第59題

在下面這個圖中可以找到多少個正方形？

第60題

要再按哪三個按鍵，才能使計算機的數字變成32？

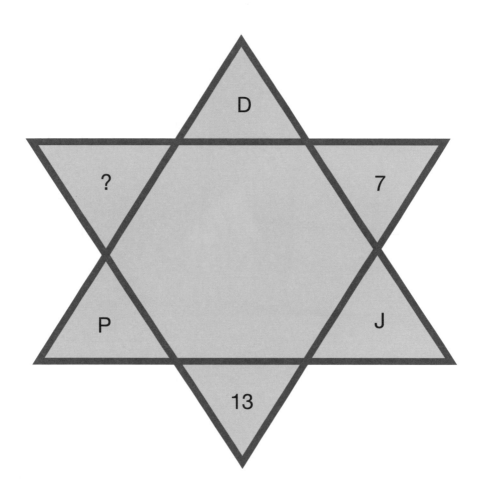

第61題

問號應該是哪個數字呢？

第62題

將四個問號分別換成「＋」或「－」，
使兩個圓圈運算結果相同。

第63題

若第一個天平兩端重量是相同的，要在
第二個天平加上多少個「A」，才能使
它維持平衡？

第64題

上面這幾個三角形中間的數字，是將三角形邊角的數字經過某種計算方式後得出的，問號應該是哪個數字呢？

第65題

A圖對應於B圖，等於C圖對應於
D、E、F、G當中的哪一個？

第66題

用三條線將下面的方塊分割成幾個區域，讓每個區域的數字加起來的總和都相同，請問要如何分割？

2	5	5	9
8	9	2	5
5	8	9	2
9	2	8	8

第67題

下面方格中的每種符號都代表一個數字，每行或每列所有數字相加起來等於該行或列旁邊的數字。問號應該是哪個數字呢？

第68題

上面所有的方塊中，有兩面的英文字母
是相同的，請問是哪兩個面？

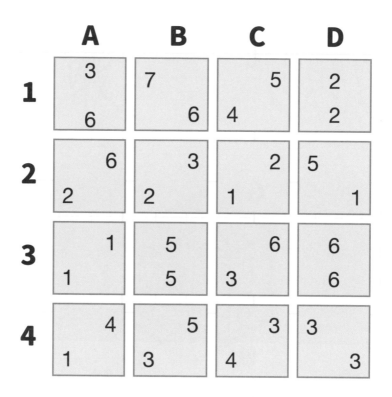

第69題

上面哪幾個方格有相同的數字？

第70題

問號應該是哪個英文字母呢？

第71題

這些正方形中的圖案都依循著某種規則，
但有一個例外。請問是其中的哪一個？

A

B

C

D

第72題

在方格中填入數字，讓每一行跟每一列的數字加起來等於5，而且對角線上的數字加起來也等於5。問號應該是哪個數字呢？

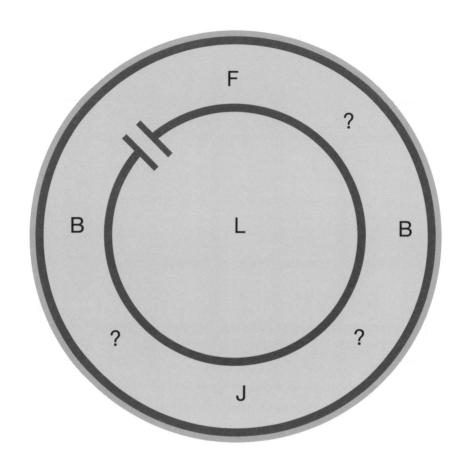

第73題

上圖中的問號應該分別換成「＋」還是「－」，
才能讓算式正確？（提示：想想每個字母在26個
英文字母中的順序。）

第74題

星星上的這幾個字母都有某種關聯,問號應該是哪個英文字母呢?(提示:想想每個字母在26個英文字母中的順序。)

第75題

將下方圖形複印、剪下並重新組合後，會得到哪個數字呢？

第76題

從菱形最上端的數字開始，依順時鐘方向計算，問號該分別換成哪個運算符號（+、-、×、÷），算出來的結果才會等於中間的數字？

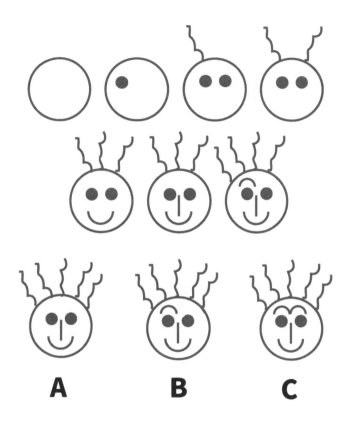

A **B** **C**

第77題

上面這些臉譜是依據某種規則產生，請問
A、B、C中，哪個是接下來的臉譜？

第78題
請問在10之後的問號是哪個數字？

2

10

6

?

第79題
這是一系列的數字，問號應該是哪個
數字呢？

1	1	2	3	5	?	13

第80題

以下方格內的數字都是依照某個規則產生，
問號應該是哪個數字呢？

```
    7          14
  ┌──────────────┐
  │      35      │
  └──────────────┘
   28          21

              4          8
            ┌──────────────┐
            │      20      │
            └──────────────┘
             16          12

   6          12
 ┌──────────────┐
 │      30      │
 └──────────────┘
  24          18

              3          6
            ┌──────────────┐
            │      ?       │
            └──────────────┘
             12          9
```

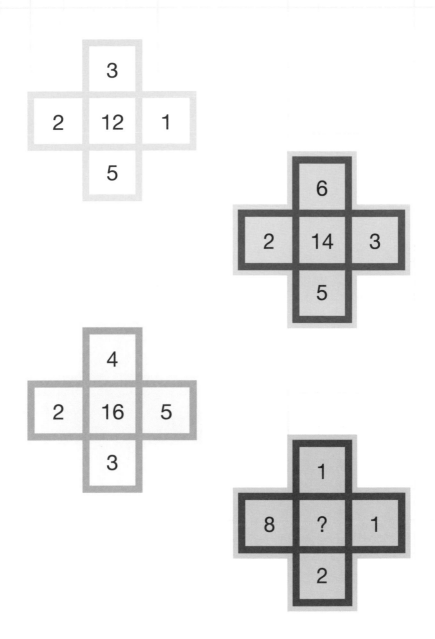

第81題

上面方格內的數字都有某種的關聯性，
問號應該是哪個數字呢？

第82題

問號應該分別換成哪個運算符號（+、-、×、÷），
才可以使這個算式成立？

1	?	1	?	4	=	5

第83題

請問這隻翼手龍身上有多少個「3」？

第84題

下方的圖形中，有哪個和其他圖形不是同類？

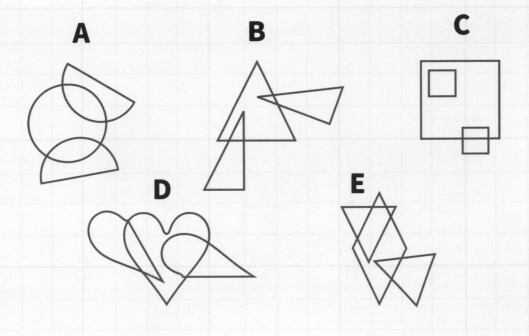

1	3	2	6	4	12	8	24	?

第85題

請找出接在數字「24」之後的問號應該是哪個數字？

A = **B** ! **C** ÷ **D** ≪ **E** ;

第86題

以上這些符號中，有哪個和其他符號不是同類？

第87題

上方的圖形中，有哪個和其他圖形不是同類？

第88題

圓圈中的英文字母，有哪個和其他英文
字母不是同類？（提示：發音。）

第89題

每個空白方格的上面與下面都有一個提示,每個提示對應到下面表格某個位置上的數字,例如1A代表數字2。從上下兩個提示的數字中挑選一個,使它成為有規律的數列。

	1	**2**	**3**	**4**
A	2	5	3	4
B	5	1	1	7
C	2	7	4	5
D	1	6	8	3

1A	1C	4D	4C	2A	4B
3B	3C	1B	4A	1D	2D

第90題

下方的圖形中，有哪個和其他圖形
不是同類？

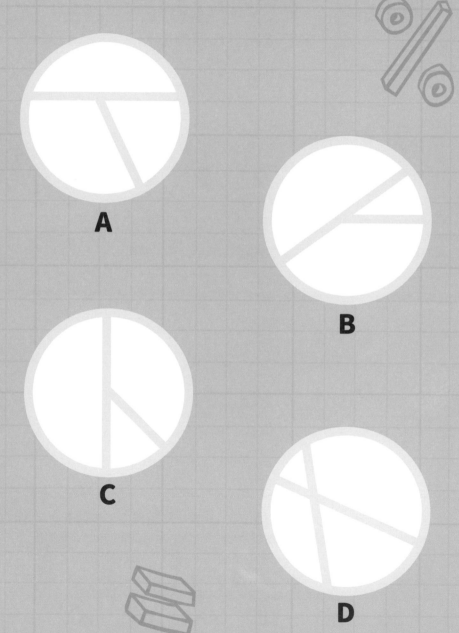

A

B

C

D

1	12	2
3	36	6
4	42	2
5	55	5
7	78	?

第91題

上面的表格中，中間的數字和左右的兩個數字有
關係，問號應該是哪個數字呢？

解答

第1題

12。

第2題

O。

從字母A開始，依順時針方向，每往前一格就跳過一個字母。

第3題

A。

由最左上方第一格往下的排列順序是：兩個上半圓、4個右半圓、3個下半圓、兩個左半圓，依此重複。從左上第一格往下依照這個順序排列，每行結束後再從下一行的第一格接續。

第4題

一個鎚子

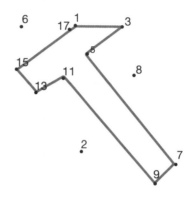

第5題

55。

將最後兩個數字加起來。

第6題

第7題

24。

從最頂端的數字開始，依順時針方向，每個區塊的數字加3。

第8題

2。

第9題

E。

第10題

5。

每組方格的數字加起來都等於9。

第11題

3。

每個區塊都有1、2、3這3個數字。

第12題

D。

所有的圖形都是三條線構成。

第13題

4。

將每個區塊外緣的兩個數字相乘，得出的數字等於（以順時針往前）第二個區塊中心的數字。

第14題

第3行的2D。

第15題

4。

數字代表有多少個方形交集於此。

第16題

A。

每個字母代表一個數字，就是它在26個英文字母的位置，在每一行將最上面的數字減去中間那行的數字，會等於最下面的數字。

第17題

3。

第18題

8。

從H開始，依順時針方向，將第一個字母代表的數字減去第二個字母代表的數字，所得的數字就填入下一個角落的數字。

第19題

37。

從最上面的數字開始，依順時針方向，每格數字加4即可得知。

第20題

3。

第21題

7。

將三個角的數字相加後，再乘2就等於中間的數字。

第22題

1。

每排的數字總和為9。

第23題

1。

這個數字所在的位置只被一個方形包圍。

第24題

15。

其他球上的數字都是質數。

第25題

分針指向12，時針指向1。

分針往前20分鐘，時針往後1小時。

第26題

21。

把三角形的三個角數字相加就是下一個三角形中間的數字,而三角形D的3個數字相加,就是三角形A中間的數字。

第27題

6+7+11÷3×2+5-12=9

第28題

I。

上面的數字代表下面的字母是英文字母中的第幾個。9代表是第9個英文字母。

第29題

19。

第30題

6。

依順時針方向將每個區塊外緣的第一個數字減去第二個數字,答案就是中央的數字。

第31題

6。

每個數字代表前後字母在英文字母順序上相隔幾個字母。例如A跟G相隔5個字母,T跟A相隔就是6個字母。

第32題

6。

把A、B、C行上橫向的數字相加,就等於D行的數字。

第33題

6.05.51。

每個錶的時間都是前一個的小時數增加1,分鐘數除以2,秒數數字左右調換 。

第34題

20。

從每個區塊最左上的數字開始，以順時針方向往下，每個數字是前一個數字乘以2。

第35題

11。

第36題

8。

每個區塊外緣的兩個數字相加會等於中心的數字。

第37題

D。

其他的圖形都分割成相等的兩部分。

第38題

8。

第39題

U。

每個橫排是將連續的三個英文字母依左、右、中的順序排列。

第40題

C。

其他圓形上的線條數量都是奇數。

第41題

2V、5V、10V三種錢幣各5個。

第42題

14。

其他數字都是3的倍數。

第43題

I。

同一列每格裡的字母之間，都間隔兩個字母。

第44題

2。

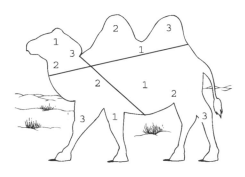

第45題

1個菱形。

第46題

E。
這個臉譜的表情沒有任何曲線。

第47題

5。

第48題

G。
火柴人是依以下順序：在身體加兩根、移除1根、加3根、移除兩根、加4根、移除3根。

第49題

27。
圓A每區塊的數字平方，等於圓B同一位置的數字，而圓A數字的3立方，就是圓C同一位置的數字。

第50題

18。

第51題

6.45。
分針分別往後移動15、30、45分鐘；時針分別往前移動3、6、9小時。

第52題

10。

先將每個字母換成數字（依照它們在所有英文字母的位置），然後從字母E開始，每次增加1、2、3、4、5，然後再回到增加1、2、3、4、5……當數字到26後，就再回到1（A）開始。

第53題

3。

這個圖形是數字3和它的倒影。

第54題

1個向上的箭頭。

第55題

27。

2+3=5+4=9+5=14+6=20+7=27（數列規則是：加3、加4、加5、加6、加7。）

第56題

4。

第57題

從左上的方格，往右橫向開始，順序是2個加號（+）、3個減號（-）、2個除號（÷）、3個乘號（×），以順時針方向往下以螺旋形往前。

第58題

D與L。

第59題

14。

第60題

「×」、「2」和「=」三個鍵。

第61題

19。

從D開始，先將字母換成數字（就是該字母在所有英文字母的順序位置），以順時針方向，每個星星角的數字加3。

第62題

上半圓是「+」和「-」，下半圓是「-」和「-」。

第63題

7。

第64題

14。

將每個三角形左下角的數字乘以頂端的數字，再減去右下角的數字，結果就等於三角形中心的數字。

第65題

D。

大的字母順時針轉90度，小的字母順時針轉180度。

第66題

2	5	5	9
8	9	2	5
5	8	9	2
9	2	8	8

第67題

39。

✳等於9，✔等於6，✣等於3，〇等於24。

第68題

E和O兩面。

第69題

1A 和3C

第70題

Q。

依照英文字母的順序，圓形的每格字母分別是間隔一個、兩個、3個、一個、兩個、3個……以此重複。

第71題

B。

正方形內裡的圖案應該有幾個邊是依序增加1，但B為例外，因為這個圖案應該要有兩個邊。

第72題

1。

第73題

F-B+J-B=L

第74題

R。

將字母換成數字（就是該字母在26個英文字母的順序），把前3個字母代表的數字分別乘以2，就會等於對面位置的數字，再將數字換回字母。

第75題

4。

第76題

一、一、X

第77題

B。

增加順序依序是：臉，臉頭，頭，臉頭，臉，臉頭。

第78題

14。

第79題

8。

1+1=2，1+2=3，2+3=5，5+?=13，故得8。

第80題

15。

從方格左上角的數字開始，以順時針方向，將方格角落的數字加上左上角的這個數字，最終就會得到方格中間的數字，例如7+7=14+7=21+7=28+7=35。

第81題

11。

將每個十字圖形外圍方格的數字加起來，總和就等於斜對角十字圖形中央的數字。

第82題

×與+。

第83題

10。

第84題

C。

其他圖形中兩個小型圖形皆有和大型圖形交錯。

第85題

16。

數列的規則是：加2、減1、加4、減2、加8、減4、加16、減8。

第86題

C。

因為它是由3個圖案組成，其他都是兩個。

第87題

C。

第88題

F。

其他的都是單一個母音，F不是。

第89題

１２３４５６。每格數字增加1。

第90題

D。

除了D之外，其他的圓都被分割成3部分。

第91題

8。

左右兩個數字合在一起就是中間的數字。